張旭（675~759） 懷素（737~卒年不詳）

張旭生平

張旭字伯高，約生於唐高宗上元二年（西元675年），卒於唐肅宗乾元二年（759），享年八十五歲左右。郡望出自吳郡崑山（今江蘇崑山）。排行第九，人稱「張九」。其母是初唐書法名家陸柬之的姪女，即虞世南的外孫女。初仕常熟縣尉，後官至太子左率府長史，人稱「張長史」。

唐開元初（713—），張旭與賀知章、包融、張若虛以詩文並名天下，時稱為「吳中四士」。惜《全唐詩》中僅錄有張旭詩六首，但仍可見其詩文句意深婉，脫盡南朝齊、梁浮豔餘風。「吳中四士」中，賀知章與張旭並為東宮屬官，且兩人又有姻親關係，行誼親密，詩文相和，而且俱善草書。當時賀知章書名甚隆，時人喻以王獻之，有「青門抗行謝客兒，健筆違羈王獻之」詩贊。張旭早年草書可能亦得益於賀知章最多。時畫聖吳道子年未弱冠，學書於張旭、賀知章。

在李肇《國史補》中有記張旭自言：「始吾見公主擔夫爭路，而得筆法之意。後見公孫氏舞劍器，而得其神。」公孫大娘，是唐玄宗內供梨園女樂，以《西河劍器渾脫舞》絕冠於時。張旭在鄴縣見公孫大娘舞劍器之時，約在開元十一年（723）左右。是年為張旭草書藝術道路的分水嶺，步入了「外師造化，中得心源」的歷程，此後其草書得「須臾變態皆自我，象形類物無不可」之境。

唐開元十六年（728）張旭離任隱退，開始了遨遊里巷、散逸若仙的生活。長史豁達超邁，性嗜酒，喜交友，或華樓宴集，或酒肆唱和。開元十八、九年（730~731）與賀知章、汝陽王李璡、李適之、崔宗之、蘇晉、李白、焦遂諸人結為「酒中八仙」。醉後揮毫尤見宏逸，更為世重。杜甫有《飲中八仙歌》詩贊：「張旭三杯草聖傳，脫帽露頂王公前，揮毫落紙如雲煙。」另據施宿《嘉泰會稽志》載：「賀知章嘗與張旭游於人間，凡見人家廳館牆壁及屏幛，忽忘機興發，落筆數行如蟲篆鳥飛，雖古之張（芝）、索（靖）不如也」。天寶中（752前後）張旭又與高適、李欣、崔顥、綦毋潛、岑參等名士交游。唱酬甚多。有高適《醉後贈張旭》詩云：「世上漫相識，此翁殊不然。白髮老閒事，青雲在目前。床前一壺酒，能更幾回眠。興來書自聖，醉後語尤顛。」相傳其嗜酒。每大醉，呼叫狂走，乃下筆，或以頭髮濡墨而書，既醒自視，以為神，不可復得也。興來作書，堪稱絕倫，醉後出語，尤見癲壯。故在唐至德年間（756—758）天下始謔稱為「張顛」。

唐開元中，張旭授筆法給鄔彤、徐浩等人。天寶中顏真卿、魏仲犀、韓滉亦先後師事張旭。張旭門生中尤以吳道子、顏真卿、鄔彤、徐浩諸人最具影響。張旭雖被尊為一代「草聖」，但傳世作品極稀，其書法影響主要迪過弟子顏真卿得以發揚傳承，自今尚存有顏真卿《述張長史筆法十二意》一文，此文雖係後人偽託，但仍具有參考價值。鄔彤是懷素的姨表兄弟，在《續書評》中列舉了唐人善草書者自張旭至懷素十二人，鄔彤列第六，並謂其書如「寒鴉棲林，平岡走兔」，

伯高小像

張旭像

張旭，吳郡崑山人，早年以詩文名天下，後以草書在中國書法史上名垂千古。張旭性格豁達超邁，不拘小節，性嗜酒，尤在醉後揮毫更見宏逸。他嘗見當時之公孫大娘舞劍，更為領略書法態勢的要義，使其草書飛動更具低昂迴翔之狀，而博得「草聖」之名。（洪）

惜無鄔彤書蹟傳世。但作爲「張顛」、「醉素」聯繫的紐帶，鄔彤得以名傳書史。

《太平廣記》中記有：「開元中，駕幸東洛，吳生（道子）與裴旻、張旭相遇，各陳其能。裴旻劍舞一曲，張書一壁，吳畫一壁，都邑人士一日之中，獲睹三絕。」考此事當在開元二十三、四年（735—736），當時王維、顏眞卿均有《裴將軍》詩贊。後唐文宗李昂在大和開成年間（827—840）將張旭草書與李白詩歌、裴旻舞劍，詔稱爲有唐「三絕」。

天寶十五年（756）張旭與李白相遇於溧陽（今江蘇溧陽）。李白有《猛虎行》唱和：「楚人莫道張旭奇，心藏風雲世莫知。……溧陽酒樓三月春，楊花茫茫愁殺人」云云。因中國文學與藝術浪漫主義的兩大高峰的相會，故天寶十五年的溧陽具有了超凡的時空意義。

張旭雖在新舊《唐書》立傳，但僅附錄於賀知章、李白傳後，生平簡略過甚，藝事更少涉及。對張旭藝術心態最貼切的描述當屬韓愈《送高閑上人序》，文曰：
往時張旭善草書，不治他技。喜怒、窘窮、憂悲、愉佚、怨恨、思慕、酣醉、無聊、不平，有動於心，必發於草書。觀物，山水崖谷、鳥獸魚蟲、草木花實、日月列星、風雨水火、雷霆霹靂、歌舞戰鬥、天地事物之變，見可喜可愕、專寓於書。故旭之書變動如鬼神，不可端倪。以此終其身，有名於後世。

此評至公。

懷素生平

繼張旭之後，唐代另一草書名家懷素，字藏眞，唐玄宗開元二十五年（737）生於永州零陵（今湖南零陵），卒於貞元末年，享年六十有餘。他自幼出家，因禪宗張揚外學，允許精研翰墨，尤好草書，故懷素在讀經習禪之餘，傾心書法藝事。相傳懷素因貧無力買紙，遂廣種芭蕉萬餘株，用蕉葉代紙書寫，因而名其齋曰「綠天庵」。舉凡寺壁、屏幛、衣裳、器具等，懷素無不書之，廢筆無數，又將棄筆堆積埋於山下，取名爲「筆塚」。性喜飲酒，不拘小節，時人呼

之爲「醉僧」，又將他與張旭並稱爲「張顛醉素」，時評「張長史爲顛，素師爲狂，以狂繼顛，孰爲不可」。晚唐詩人裴說《懷素台歌》云「杜甫李白與懷素，文星酒星草書星。」將他與李白、杜甫並舉。
另據《宣和書譜》載：「（懷素）俗姓錢，長沙人，徙家京兆，玄奘三藏門人也」。懷素姓錢的出典可能是後人對陸羽《僧懷素傳》的誤讀，傳云：「懷素伯祖，惠融禪師也。」先時學歐陽詢書，世莫能辨，至是鄉中呼爲大錢師小錢。」後人誤爲「大錢師小錢師」。其實陸羽所稱之「錢」是

指錢幣而非姓，來形容懷素師法歐陽詢而能亂眞，如大幣、小幣一般。《自敘帖》中稱錢起爲「從父」亦誤，懷素與錢起實是甥舅關係，非本家。至於「玄奘三藏門人」一說，更爲無稽，玄奘法師卒於麟德元年（664），距懷素生年亦有七十多年。但玄奘三藏門人中確有一同名懷素者，此人姓范，南陽人，爲東塔宗始祖，卒於唐中宗嗣聖元年（684），顯非同一人。
懷素書法初學歐陽詢，曾得韋陟賞識提攜，後又師從張旭弟子鄔彤。陸羽《僧懷素傳》載：「彤謂懷素曰：『草書古勢多矣，惟太宗以獻之書如凌冬枯樹，寒寂勁硬，不置枝葉。』張旭長史又嘗私謂曰：『孤蓬自振，驚沙坐飛。』余師而爲書，故得奇怪。凡草聖盡於此矣。」

唐代宗寶應元年（762）懷素杖錫遠遊，遍訪名士，結交時賢，干謁名公。自零陵出遊，歷經衡陽，大曆二年（767）南走廣州，拜見徐浩。大曆三年（768）客居潭州（今湖南長沙），知遇於張謂。次年經岳州（今湖南岳陽），懷書入長安。以書藝會友，當眾揮

清 吳友如 《懷素書蕉》

懷素因家貧而出家爲僧，鍾情於書寫，無錢買紙，乃在住家四周廣種芭蕉，取蕉葉代紙書寫。這傳奇的故事常被傳述，也常被畫家引爲繪畫的題材。這幅清朝末年吳友如畫的《懷素書蕉》圖，雖是水墨簡單白描，可也畫出懷素寫字的聚精會神了。（洪）

毫，有「粉壁長廊數十間」之氣概。江潭一路名士如李白、盧象、張謂、戴叔倫、錢起等三十九人，皆有歌行稱頌其書。任華《懷素上人草書歌》（全唐詩卷261）記其京華之行盛況：

狂僧前日動京華，朝騎王公大人馬，暮宿王公大人家。誰不造素屏，誰不塗粉壁。粉壁搖晴光，素屏凝曉霜，待君揮灑兮不可忘。駿馬迎來坐堂中，金盞盛酒竹葉香。十

明人繪《西園雅集圖》局部
中國的文人雅集，常以茶酒助興，琴棋書畫並陳為樂，是司空見慣的事。每有感懷，輒提筆寫詩或題壁留字以作為紀念。關於張旭、懷素兩大書法家，據說也喜歡在白牆壁上書寫。由此明人所繪的雅集圖或可以想見張旭、懷素題壁之狀。（洪）

杯五杯不解起，百杯已後始顛狂。一顛一狂多意氣，大叫一聲起攘臂。揮毫倏忽千萬字……。

素師草書高妙終難遮蓋「干謁名公、博取聲名」之嫌，狂僧之稱似指「書狂」，非指「人狂」。懷素最後延請顏真卿為《懷素上人草書歌》題序，序云：

開士懷素，僧中之英，氣概通疏，性靈豁暢，精心草聖，積有歲時，江嶺之間，其名大著。……忽見師作，縱橫不群，迅疾駭人，若還舊觀，向使師得親承善誘，亟把規模，則入室之賓，舍子奚適。

顏公雖給予極高的評價，但還是慨歎素師未得張旭親授。

大曆七年（772）秋日，懷素持錫回鄉，途經東都，適逢顏真卿時客洛陽，趨謁拜訪，請教書學，僧儒論書，遂為書壇佳話。此事見陸羽《僧懷素傳》載：

至晚歲，太師顏真卿以懷素為同學鄔兵曹弟子，問之曰：「夫草書於師授之外，須自得之。張長史睹孤蓬驚沙之外，見公孫大娘劍器舞，始得低昂回翔之狀，未知鄔兵曹有之乎？」懷素對曰：「似古釵腳，為草書豎牽之極。」顏公於是徜徉而笑，經數月不言其書。懷素又辭之去。顏公曰：「師豎牽學古釵腳，何如屋漏痕？」懷素抱顏公腳唱「賊」。久之，顏公徐問之曰：「師亦有自得之乎？」對曰：「貧道觀夏雲多奇峰，輒嘗師之。夏雲因風變化，乃無常勢，又遇壁折之路，一一自然。」顏公曰：「噫，草聖之淵妙，代不絕人，可謂聞所未聞之旨也。」

懷素《藏真帖》自言：「近於洛下偶逢顏尚書真卿，自云頗傳長史筆法。聞斯八法，若有所得也。」書道如參禪，透過一

關，又是一關，以悟為貴。洛下論書使懷素悟法得道，自此其書斂入規矩，用筆沈穩，不見迅疾駭人之狀，奇中能見其不奇，平中能見其不平。傳世代表作《小草千字文》真蹟，書於貞元十五年（799）時年六十有三，筆法老道靜寂，透出蒼老年輪感。書不故作奇狂，人始得高逸。

西安古城 （蕭耀華攝影）
今之西安，是唐代帝都長安的所在，城之內外留有許多唐代遺跡，可以令人睹物思古。張旭、懷素都曾在長安活動過，他們的書法在當時都是轟動京華，王公貴人均爭相與之交往並索取其作品。今之西安古城，為明代所修築。（洪）

張旭（傳）《古詩四帖》

局部 草書 卷 五色箋紙本 29.1×195.2公分

遼寧省博物館藏

古詩四首的前兩首是北周庾信的《步虛辭》，後兩首是南朝宋謝靈運的《王子晉贊》和《岩下一老公四五少年贊》。寫在五色箋上，分六段結合，共四十行。明王世貞稱原卷後還接有唐人絕句二首，今已不傳。原蹟在北宋時入內府，曾載入《宣和書譜》。靖康之亂散入民間，歷經賈似道、趙與懃、華夏、項元汴、宋犖等遞藏。清朝入內府。有豐坊、董其昌題跋。

原蹟無款，曾傳爲張旭作品，但對於此帖的書者，歷來爭議較大。因帖中第十九行「謝靈運王（子晉贊）」之「王」字恰在行底且首筆不清（或稱首筆被挖改），易誤讀爲「書」字，作僞者就將「謝靈運書」以前的十九行冒充作有謝氏款的完整作品，與其後的部分拆散。北宋嘉祐年間（1056—1063）就有這種十九行刻本流傳，故宋元以來，此帖有部分拆散。

徐邦達先生認爲：「帖中《步虛辭》第十一行『北闕臨丹水』句，據《庾開府集》『丹水』作『玄水』，玄爲黑色，亦指北方，北闕對玄水，義正合。帖中『玄水』變『丹水』，應是宋人避趙氏始祖『玄朗』諱改。因此，此帖書寫時間上限不能早於北宋大中祥符五年（1012年始避『玄』字諱）。」又因此帖被收錄《宣和書譜》，故書寫時間的下限不晚於《宣和書譜》編訂的時間（1119—1125）。

一直被誤認爲有「謝靈運書」四字款識。明代華夏經多方尋覓，歷四十年才將此帖配合完整，但仍缺其後唐人絕句二首。明豐坊指出庾信之生年要比謝靈運卒年晚八十年，豈有謝氏預寫庾詩之理。此外亦有疑爲唐太宗李世民所書，或疑爲賀知章者。直到經董其昌審定題跋後，才又改稱爲唐張旭書。

此帖用筆裏鋒行筆，純用腕法，八面出鋒，是對筆法大膽的創新。字形如垂天鵬翼在乘風回翔，空間結構達到了融安排與想像合爲一體的境界，可稱之爲「放縱的控制」。謝稚柳曾用傳統的響拓法鉤摹了全本，並在書法上給予極高的評價。

唐 賀知章（傳）《孝經》局部 卷 白麻紙本

26×315公分 日本皇室藏

約五代至宋初年間（907—960）傳入日本皇室，爲御前之物。無款，因卷尾題有「建隆二年（961）冬十月，重粘裱，賀監墨蹟」十四字，遂定名爲賀知章書。此書用筆、結體全法二王，筆法鮮活，觀此一卷，勝讀閣帖十卷。惜用筆鋒穎太露，少二王古穆之氣。

釋文：東明九芝蓋北／燭五雲車飄／搖入倒景出沒／上烟霞春泉／下玉雷青鳥向金／華漢帝看／桃核齊侯／問

棘花應逐／上元酒同來／訪蔡家／北闕臨丹水／南宮生絳雲／龍泥印玉簡／大火鍊真文／上元風雨散／中天哥

吹分／虛駕千尋上／空香萬里聞／謝靈運王／子晉贊／淑賢非不麗／難之以萬年／儲宮非不貴／豈若上登天／

王子復清曠／丘公與爾／共紛綸／巖下一老公／四五少年贊／衡山采藥人／路迷糧亦

絕／過息巖下坐／正見相對說／一老四五少／仙隱不別／可其書非／世教其人／必賢哲

明

龔賢《自書詩》冊頁 紙本 29×69公分 鄭重藏

龔賢（1618—1689）祖籍崑山，號清涼山下人，布衣終身，爲明末清初著名詩人、畫家，列入「金陵八家」之一。畫法強調「心窮萬物之源」，目盡山川之勢」。書名爲畫名所掩，此冊草書則有張旭筆意才情，深得《古詩四帖》形神。

近現代 謝稚柳《自書詩》冊頁 紙本 25.5×38.4公分 周宗奇藏

謝稚柳（1910—1997）齋名「壯暮堂」，常州人。著名書畫家。早年酷愛陳洪綬的別調書法，激賞黃庭堅草書線條與章法。文革中曾鈎摹《古詩四帖》全本，傾心於張旭筆法。此卷書風效仿張旭，是謝稚柳化的《古詩四帖》代表作。

張旭（傳）《肚痛帖》

草書　拓本　28×52公分　上海圖書館藏

無款，傳爲張旭書。眞蹟久佚，僅存明代翻刻帖石，刻在《僧彥修狂草書帖》碑陰，現藏西安碑林。

《肚痛帖》與《千字文殘石》一直被視爲是較可信的張旭書蹟傳本，在宋、元、明、清四朝，其拓本流傳極廣。在《古詩四帖》未影印出版前，人們對草聖張旭書法的認知主要是通過此帖。雖然也有人認爲《肚痛帖》爲僧彥修所臨，但僅是從書風上猜測罷了，並無眞憑實據。其實《肚痛帖》與《僧彥修狂草書帖》還是存在較大的差異，倒是《古詩四帖》與《僧彥修狂草書帖》非常酷似，但也不能就將《古詩四帖》遽斷爲僧彥修所書。

此帖在抒情寫意方面達到了極高的造詣，首行「忽肚痛」濃墨粗筆，打上了重音符，似乎傳達了肚痛難耐的苦楚；其下「不可堪」三字細筆疾書，表現出書者急欲擺脫病狀的急切心情；第二行「是冷熱」三字重新蘸墨，尤爲醒目，似乎表達了作者對冷熱的敏感，抑或是對冷熱的恐懼，第三行「欲服大黃湯」數字筆速如飛，勾勒出一個深受肚痛折磨的病人急欲服藥，手足無措的慌忙之狀。

此帖在用筆的提按、用墨的輕重方面開創了全新的境界，前兩行粗筆重墨處分別是首行「忽肚痛」，及第二行「是冷熱」，正好上下錯開，第三行提筆輕墨與第四行按筆重墨又形成強烈對比，第五行第一字起逐漸發力至最後，亦將感情推向最高潮。用筆生結構，用墨生節奏，因勢利導，形隨勢生。墨潤急行，重勢不重法；墨枯澀行，重法不重勢。在如此快速的揮毫中要顧及到眾多藝術處理，我們不能不爲張旭的草書藝術所折服，從而更堅信了《肚痛帖》必定出於草聖之手。同時反襯出石刻《心經》僞託技法的單一。

《肚痛帖》局部

在同一篇幅中出現了兩次「冷熱」，第一次在行字中間，連筆書寫，快速而率性；第二次「冷熱」在行頭重新起筆，比第一次的字稍有收拾，而顯得規束端正一些。（洪）

張旭（傳）《心經》　拓本　每頁16.2×32.6公分　上海圖書館藏

無署名，舊傳張旭草書，或謂出自王羲之之手。刻石原在長安縣百塔寺，明成化七年（1471）由西安知府孫仁移置西安府學。現存殘石五塊在西安碑林。

五代　僧彥修《狂草書帖》　拓本　上海圖書館藏

共34行，分刻5列，每列32×54公分。無款，據卷尾李丕緒跋稱爲僧彥修所書，傳書於五代乾化年間（911—912）原蹟已不存，宋嘉祐三年（1058）刊刻，石現存西安碑林。僧彥修爲唐末五代人，善草書，得張旭法。

明　解縉《草書自書詩》局部　1410年　卷　紙本
34.3×472公分　北京故宮博物院藏

解縉（1369—1415）號春雨，明代吉水人。明永樂八年（1410）為漢王高煦構陷入獄，後慘死於獄中。其書融二王筆法，寫旭、素精神，最大限度地誇大了線條的粗細、長短、大小、枯潤矛盾對比，但得藝術個性而失藝術和諧。

釋文：忽肚痛不可堪，不知是冷熱所致，欲服大黃湯，冷熱俱有益，如何為計？非冷□。

張旭 （傳）《草書千字文》

拓本 每頁25.9×14公分 上海博物館藏

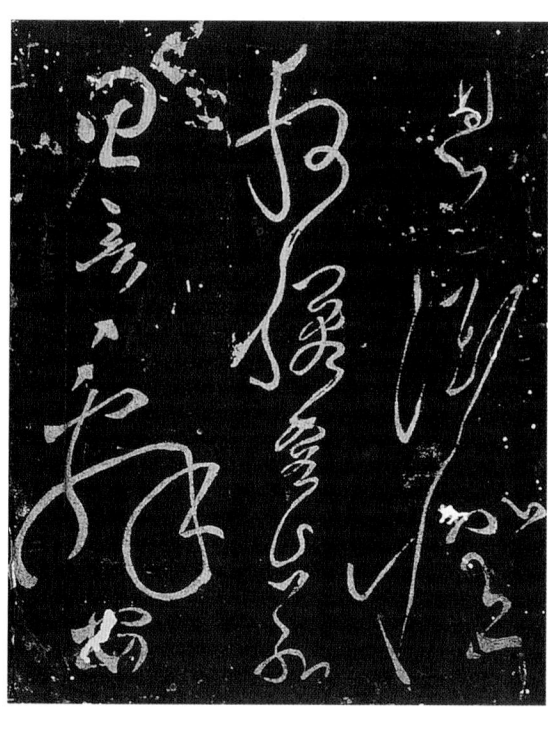

無款，傳爲張旭書。眞蹟久佚，宋代摹刻時已無全本。據《類編長安志》記載：「宋元豐三年（1080）京兆知府呂大防曾將《唐張旭草書千字文》（可能已是殘本）摹刻上石，立於府廨。」殘本共有六段，分刻帖石六塊，明代才將六塊帖石移入西安碑林。

現存西安碑林千字文殘本的六段刻石內容分別爲：第一石自「猶子比兒」至「節義廉退」（共32字）；第二石自「（策）功茂實」至「說感武丁，俊」（共40字，原石上編號誤爲第五石）；第三石自「（假途）滅虢」至「曠遠（綿邈）」（共64字）；第四石自「陳根」委翳」至「親戚故舊」（共50字）；第五石自「晝眠夕寐」至「矯手（頓足）」（共18字，原石編號誤爲第二石）；第六石自「（並

皆）佳妙」至「永（綏吉劭）」（共31字），總共二百三十五字，字徑約在二三寸，此六石本在明弘治九年（1496）又翻刻入《寶賢堂集古法帖》卷十。西安六石本新舊拓片字損泐變化不大。上海博物館藏有舊拓本一冊，十六開，每頁帖芯25.9×14公分。

此外，還有另一殘石，依千字文次序應列西安六石本之前。此殘石久佚，所幸宋皇祐、嘉祐年間（1049—1063）刊刻入《絳帖》（拓本今藏北京故宮博物院），文字內容爲：自「（臨深）履薄」至「籍甚（無竟）」止，共43字。但《絳帖》中並未收入其他六石。此43字本曾在清道光十年（1830）翻刻入《筠清館法帖》卷二。

此帖草書盡力突破漢字的固有結構，不是簡單地做字形大小、位置的變化，而是巧妙地通過拉伸、壓縮、變形、騰挪等手段，來達到字字傾側，行行搖蕩，滿紙飛動的藝術效果。似乎是「以字作舞姿，以紙作舞臺」。較之於《肚痛帖》、《古詩四帖》字形更誇張，字的重心線、行的軸心欹斜更劇烈。此帖是現存張旭法書中最具「顚味」者，而且字數最多，流傳亦廣。後世高閑、徐渭等人草法似從此帖出。

張旭 《千字文殘石》 絳帖本 每頁26.5×15公分

北京故宮博物院藏

此帖殘石久佚，今僅見於宋皇祐、嘉祐年間（1049—1063）刊刻的《絳帖》中，此四十三字本從書法上判斷，與西安六石本源出同一本無疑。

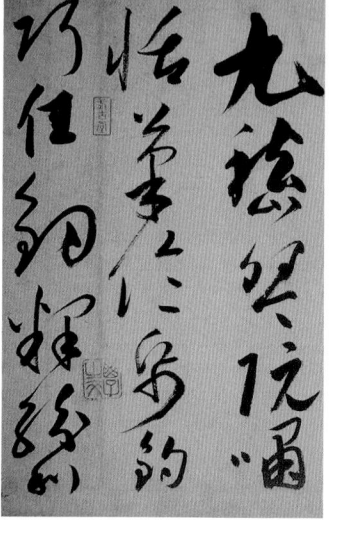

唐 高閑 《草書千字文》 局部 卷 紙本

30.8×331.1公分 上海博物館藏

此卷已殘，僅存千字文「葬」字後五十二行，共二百四十三字。前缺部分由鮮于樞補書。高閑爲晚唐僧人，因韓愈有《送高閑上人序》，遂書名大顯。其書雖有類於張旭者，但喜用側鋒推刷之筆，不善用腕法，提少按多，滿紙墨氣，有「飛揚跋扈」之感。

釋文：（屬耳）垣墻，具膳餐飯，適口充腸，飽沃烹宰，飢厭糟（糠）

徐渭（1521—1592）號天池、又號青藤，紹興人，與陳淳並稱「青藤白陽」。此卷採用滿布章法，墨法離奇，忽白忽黑，忽濃忽淡。徐渭草書取百家而不囿一家，筆意狂放一如其人，作書不論書法而論書神，誠八法之散聖，字林之俠客。

28.4×645.5公分　上海博物館藏

張旭 《郎官題名石柱記》

741年 拓本 每頁20.4×12公分
上海博物館藏

唐尚書省郎官題名刻石，分爲前記、題名、後序三部分。前記陳九言撰文、張旭楷書，後序許孟容撰文、劉寬夫隸書，開元二十九年（741）刻立於都省廳壁（即今陝西西安）。題名在唐大中十二年（858）刻於八稜石柱上，立於左右丞東廡，書者不詳。前記、後序兩碑久佚，所存者僅左丞二柱，明代移入西安碑林。

張旭所書原石久佚，僅有王世貞藏宋拓孤本傳世。此本前後有胡孝思、王世貞、王鏊、翁方綱、錢泳、吳榮光、何紹基等十餘家題跋，皆以爲原石拓本。此本在明萬曆三十一年（1603）被董其昌摹刻入《戲鴻堂法帖》卷七。王壯弘先生著《增補校碑隨筆》認爲此宋拓孤本碑字僵硬，文義點畫多有錯繆，定非原石拓本；並指出此碑久佚，宋時吳下即有翻刻流傳，曾見有王夢樓題跋的宋

元拓本，字畫精神勝過王世貞藏本，然亦非原石。

草聖地位建立在「楷法精深」的基礎上已成爲書法信條。相傳張旭楷書亦簡遠精妙，其楷書除《郎官題名石柱記》外，尚有《嚴仁墓誌》。此誌於1992年出土，葬於天寶元年（742），張萬頃撰文，張旭後《郎官名石柱記》一年書。現存兩種楷書書法其實皆不高妙，非但無高古簡遠之氣，甚至有呆板僵硬之態。且結體鬆散，點畫不精，筆勢不暢。與唐代楷書經典如歐陽詢《九成宮醴泉銘》、褚遂良《孟法師碑》對照，則有天壤之別，甚至與同一年由唐人所書的《唐儉碑》比較，亦相去甚遠。

張旭楷法的平庸，絲毫不會影響其「草聖」地位。其實楷有楷法，草有草法。今草從章草出，楷書由隸書來，狂草上師篆籀，

下參草隸。楷書得力於功力，草書取決於天賦。楷書功在點畫安排，草書妙在臨機揮運。此外，筆勢與筆法兩者較難得兼，楷書多偏重筆法的精工，而忽視筆勢的流暢；草書多力保筆勢的貫暢，而忽視筆法的細膩。是故正、草差異極大，楷法愈深，對草書束縛愈深，欲從唐楷而入草書堂奧，恐失之膠柱鼓瑟了。

張旭《嚴仁墓誌》 拓本 53×55公分 共二十一行 四百三十字

此件作品於一九九二年一月在河南省偃師縣北部的邙山腳下出土。因墓誌銘上有「吳郡張旭書」之字，而轟動一時。然根據書風考證，此墓誌銘的書寫風格全篇並不統一，有結構嚴謹之處，也有豐肥、率意的突兀之筆；再從張旭與墓主嚴仁的關係看，也找不到兩者互動的良好關係，足以讓張旭爲之書寫墓誌。所以有可能是後人僞托之作。（洪）

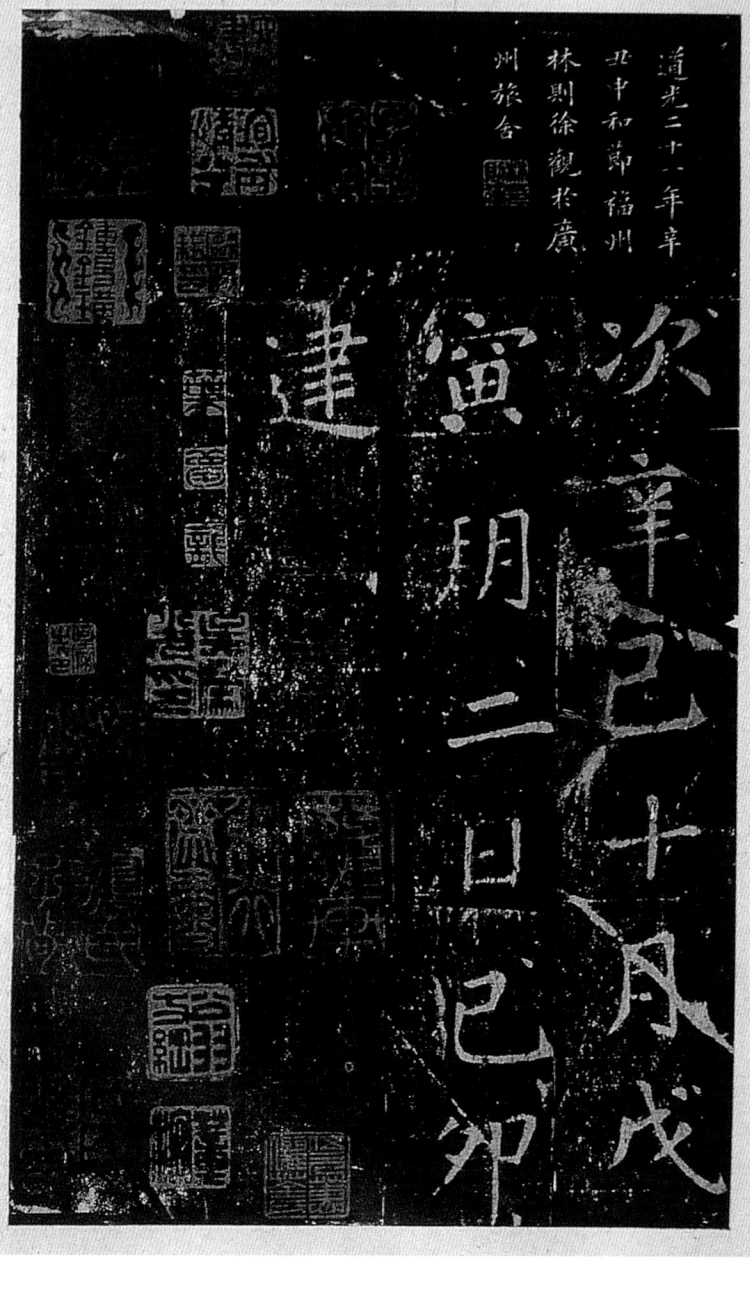

道光三十一年辛
丑中和節福州
林則徐觀於廣
州旅舍

次辛巳十月戊
寅朔二日己卯
建

康熙癸巳四月十五日甲朔萬經觀于宮師
宋公舊邸福壽堂

歐陽詢《九成宮醴泉銘》局部 632年 拓本 每頁
13.6×20.5公分 北京故宮博物院藏

九成宮原名仁壽宮，隋文帝時建。貞觀六年唐太宗在此避暑，時乾旱，李世民以杖導地，得一道泉水，因名「醴泉」，由魏徵撰文記事，歐陽詢應詔正書。書法渾厚沈勁，楷法森嚴，是中國書法史上楷書登峰造極之作。

養正性可以澄
瑩心神鑒映群
形潤生萬物同
憑恩之不竭將

唐人《唐儉碑》局部 741年 拓本 每頁10×20公分
上海圖書館藏

無款，碑在陝西醴泉縣昭陵。原碑約有三千三百餘字，惜漫漶過甚，現僅存四百餘字。書法圓潤勁，筆勢流暢。參入右軍筆法，爲當時典型。

張旭 淳化四帖

《知汝帖》 《疾不退帖》
北京故宮博物院藏
《晚復帖》 上海博物館藏
《十五日帖》 上海博物館藏

《淳化閣帖》中舊傳收入張旭書蹟四種，分別是《知汝帖》、《晚復帖》、《十五日帖》、《疾不退帖》。《淳化閣帖》是宋太宗趙光義出內府所藏歷代真蹟命翰林侍書王著甄選編次，在宋淳化三年（992）摹勒於一百八十四塊棗木板上，共十卷。凡大臣進登二府者輒賜一部，木版後遭火焚，故傳世棗木原本極稀，宋代即有翻刻本數十種，歷代翻刻更不計其數。

如果要在中國書法史上僅列舉一件大事，那便是開刻《淳化閣帖》。此帖的意義在於保存了已經絕跡的二王及歷代名家法書，確立了皇家正統書法的審美標準，並開啓了刻帖先例，建立了行草書的正源，且在宋、元、明、清時期，擁有最大的臨摹群體，深遠地影響了中國書法的進程。歷觀明、清兩多方搜求，但仍無伯英書；後世豈可復得，張芝書蹟已永絕人間。《知汝帖》經米芾鑒定爲張旭書，此帖書體亦爲今草，無一毫隸意，斷非張芝所作。《疾不退帖》又名《轉勝帖》，與《知汝帖》如出一手，亦經米芾鑒定傳爲張旭書，以上二帖指爲張旭書，雖未必竟然，但較之卷五有定名的《晚復帖》、《十五日帖》，二帖風格還是比較接近。此四帖是現存張旭法書最早的摹刻本。

《閣帖》中標題張旭書蹟者僅兩件，即卷五《晚復帖》、《十五日帖》。另有原錯列入他人名下，經鑒別屬張旭者亦兩件，爲卷二中標題張芝的《知汝帖》，及卷十中標名王獻之的《疾不退帖》。

《知汝帖》又名《冠軍帖》，原定名爲張芝書。張芝字伯英，後漢桓、靈時人，朝廷以有道徵不就，故世稱「張有道」。伯英草書但聞其名不見其蹟，唐代李世民以帝王之力

吳友如《張旭書寫圖》

清

吳友如《張旭書寫圖》，此圖的構想來自於杜甫寫《飲中八仙歌》對張旭的描繪：「張旭三杯草聖傳，脫帽露頂王公前，揮毫落紙如雲煙。」圖中描繪張旭醉後脫下冠帽，以頭髮沾墨書寫，恰寫出其癲狂狀。（洪）

張旭《十五日帖》
992年 潘祖純本
每頁23.7×12.8公分 上海博物館藏

此帖是淳化四帖中唯一有自署題款的一件。閣帖是王著奉命編成，勢必遵就帝王對二王書法的審美趣味，故所收張旭之作亦力求近似二王而不似張顛。

張旭《疾不退帖》
992年 潘祖純本
每頁23.7×12.8公分 上海博物館藏

原定爲王獻之所書，後經米芾等人審定爲張旭書。書法與張旭《肚痛帖》區別較大，而與王獻之書風較接近。看來帶有張顛本色的書作是難以被收入閣帖

圖二：《遠宦帖》
每頁縱32公分×19.6公分《澄清堂帖》卷二
遼寧省博物館藏宋拓本

圖一：《遠宦帖》
766年摹勒上石
每頁縱23.7×12.8公分
宋拓本

此帖又稱《省別帖》。

王羲之草書，是王羲之尺牘中的精品之一。此帖用筆沉著、蕭散，筆力遒勁，為王羲之（草聖）的代表作之一，墨色濃淡枯潤之變化豐富，筆勢連綿，氣韻生動。

懷素《自敘帖》

局部 777年 卷 紙本 28.3×755公分
台北故宮博物院藏

《自敘帖》是懷素自述其學書經歷和摘錄當時名公對其書法讚揚的詩文。此帖在南宋紹興二年（1132）時，還流傳有三個傳本：一爲在蜀中石陽休家藏本，黃庭堅曾用魚箋臨摹數本；一爲馮當世藏本。蘇本前六行破損不完整，在宋慶曆八年（1048）九月由蘇舜欽親自臨仿補完並題跋裝裱，舊傳曾有米芾、薛道祖、劉巨濟諸人於宋元祐五年（1090）的題跋，曾在南宋淳熙年間（1174—1189）摹刻上石，此摹刻本今已失傳，所幸在清嘉慶六年（1801）《契蘭堂帖》中存有再翻重刻本。

今傳紙本草書墨蹟一卷，共一百二十六行，六百九十八字，書於唐大曆十二年（777）。卷後有宋‧蘇耆、李建中題名，又有宋‧杜衍、蘇轍、曾紆，明‧吳寬、李東陽、文徵明，清‧高士奇等人題跋。曾入清內府，現藏台北故宮博物院。此墨蹟長卷一直被認爲即是蘇舜欽藏本。

將墨蹟長卷與《契蘭堂帖》本比較，發現墨蹟本並無蘇舜欽題跋，雖然前人題跋被後人拆移現象極爲普遍，但此卷既

宋 黃庭堅《寄賀蘭銛詩帖》局部 1095年 紙本
61.7×31.5公分 北京故宮博物院藏

黃庭堅（1045—1105）字魯直，號山谷道人，江西修水人。開創江西詩派，被奉爲一代詩宗。善行、草書，與蘇軾、米芾、蔡襄被譽爲「宋四家」。此帖效法懷素《自敘帖》，能縱出於藍，滿紙虯龍蠶蛟，翻騰回護，不讓顛張醉素。

然號稱「蘇舜欽本」，當無拆去蘇題而保留其他跋的道理。其二，卷後有南唐昇元四年（941）王紹顏、邵周押署題名；唐宋官本書畫後常列有關官員銜名，體例應是小官在前，大官列後，墨蹟本則有違此理。其三，

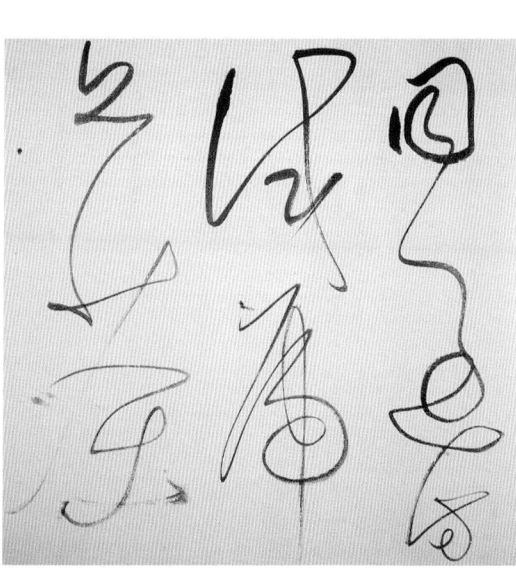

元 鮮于樞 《草書杜甫魏將軍歌》
局部 卷 紙本 48×462公分 北京故宮博物院藏

鮮于樞（1246—1301），字伯幾，漁陽人。元代書壇「托古改制」的倡導人，與趙孟頫齊名。此卷草書得懷素精熟，氣勢奔放，似懷素復生。《自敘帖》精氣神，線條細勁，腕法彭摹臨。

墨蹟本宋蘇耆、李建中題名反倒列於南唐王紹顏、邵周押署題名之前，亦有違常例。另外，墨蹟本前六行並無臨補跡象。因此，墨蹟本應不是蘇舜欽本。或謂墨蹟本為明，文彭摹臨。

《自敘帖》文獻內容亦有疑點，如文中稱大曆詩人錢起為「從父」，然懷素與錢起實是甥舅關係。雖然其文物性受到質疑，但絲毫不妨礙對其藝術性的肯定。正如張謂所評「奔蛇走虺勢入座，驟雨旋風聲滿堂」，是對本帖書法藝術極為恰當的評語。其創作過程可用「宣洩」二字來形容。時見「外露、抒情、不懼、不讓」的氣勢。對黃庭堅、鮮于樞、吳鎮等後世草書名家影響深遠。

明 董其昌 《行草書卷跋尾》局部 1603年 卷 紙本
31.5×286公分 東京國立博物館藏

此卷書法極為瀟灑，純用懷素法，得《自敘帖》神髓，偶然欲書，心手兩暢，入「無我」之境，正合「壯歲書亦壯」語。

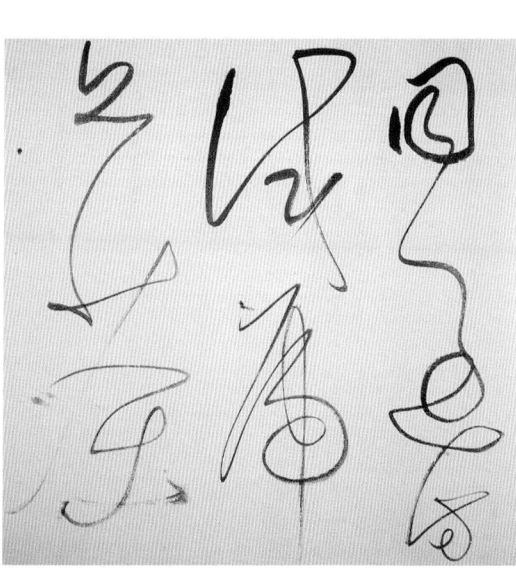

懷素 《小草千字文》

799年 卷 絹本 28.6×278.6公分 台灣蘭千山館藏寄存台北故宮博物院

千字文爲南朝梁代時周興嗣次韻而成，南朝末可能已經取代了漢代流傳下來的蒙童範本《急就章》的地位，是唐以前的通俗字書。在印刷術未發明前，民間抄寫最普遍，傳有智永千字文八百本，現存敦煌遺書中也有千字文四十餘種，其後歷代均有大量千字文寫本流傳。懷素一人就有大小兩種千字文傳世。其中六十三歲時所書《小草千字文》最爲著名，有一字一金之譽，故又名「千金帖」。

唐貞元十五年（799）人至暮年的懷素無法擺脫落葉歸根的感情，回到了故里零陵，書寫了這篇《小草千字文》，也許不是絕筆之作，但卻是現存最晚的自署落款作品。此作爲小草書眞蹟，共八十四行，一○四五字。末署「貞元十五年六月十七日於零陵書時六十有三」款，故又稱「小字貞元本」。此帖於明代爲文徵明收藏，清末爲六舟僧達受所有，後又歸上海徐少圃收藏。帖前有文嘉、宋犖、畢秋帆、六舟等題簽，並有文徵明、文嘉、文文治、宋犖、畢秋帆、何紹基、阮元、耆英、于右任等跋，爲台灣林氏蘭千山館收藏，現寄存於台北故宮博物院。明嘉靖年間文徵明刻入《停雲館帖》清乾隆五十四年畢沅刻入《經訓堂帖》，以《經訓堂帖》摹刻最精。六舟亦刻一本，卷末刻有「大曆三年（768）」署款，即「小字大曆本」。

此書字距較大且較均勻，行距等分且較寬，爲通常草書章法所不取，雖露老邁年弱之態，但不見氣衰無力之狀。書法線條的質感追求一個「澀」字，線條不光而毛，將「錐畫沙」表現得淋漓盡致。似乎線條在澀進，字字在澀進，行行在澀進。作品瀟散平淡，無一絲火躁之氣，眞正達到了「通會之際，人書俱老」的境界。筆墨意趣老辣幼拙，似有能，似無能，已入極境。

晉 王羲之《十七帖》局部 拓本 24.6×410公分
上海圖書館藏

因卷首有「十七日」三字而得名，相傳多為王羲之寫給益州刺史周撫的信札，是唐太宗收藏的右軍書卷之一。此帖堪稱是草書技法的淵藪，既是右軍草書的代表作，亦是歷代草書經典範本。

五代 楊凝式《神仙起居法》948年 卷 紙本
25.5×27.9公分 北京故宮博物院藏

楊凝式（873—954）字景度，陝西華陰人。曾佯瘋自晦，故又有「楊瘋子」之稱。此帖驟然望去似狂草，逐字細看又似行書，字字傾側，行行搖蕩，全篇端方，誠善移部位之高手；與懷素千金帖神韻極相近。

懷素 《食魚帖》

卷　紙本　29×51.5公分　原青島市博物館藏

此帖共八行，五十六字。文章內容提到懷素自述其吃魚吃肉，卻爲時人所笑之事。和尚食魚、食肉、飲酒最不爲世俗所容，但歷史上爲世人耳熟能詳的高僧，卻恰恰是那些食魚、食肉、飲酒者。此札再現了懷素藐視常流，我行我素的不群性格，脫俗必將招致世俗的敵視，超凡的醉素亦深感不便，何況常人。但拔俗卻是藝術的第一要事。

此帖是一件流傳有緒的作品。前有米漢雯題端「翰珍」二大字，帖後原有元代張晏、趙孟頫題跋被移入《懷素論書帖》後。今僅存宋人吳誌宋宣和甲辰（1124）題跋，其後另有一未具名跋文，從書體上看，以上二跋俱爲精善的蘇軾體，當屬吳誌一人所跋。宋人跋後有清‧何元英康熙十二年（1673）題跋。帖上鈐有宋代「希」字朱文半印、元代「喬貴成印」、「趙子昂氏」、「張氏蓬山珍藏」、「張晏私印」、「句曲外史」等印，又有明代項元汴諸印。此卷雖有殘損，但筆外之筆、墨外之墨，意外之意益彰。原有墨色較爲單一，遭破損後，意外地形成濃淡反差，濃墨突前，淡墨隱入，再造了虛擬的三維空間。

又據帖文可知，此書當書於初來長沙之後，洛陽拜見顏眞卿之前，此時其書尚未臻妙境，結體未脫大令（王獻之）規範。歷代草書家多長於筆勢、短於點畫，愈留意點畫，點畫愈拘謹，有揚短避長之嫌。此帖亦不乏此病，如：首行「老僧」二字點畫笨拙，極拘泥緊張，有臨紙無術之感；帖中「長沙」、「長安」兩「長」字，「食魚」、「食肉」兩「食」字，還有「多食肉」、「多書」兩「多」字極雷同；三行「常流」之「流」字，四行「深爲不便」之「深」、「便」兩字的左邊旁殊不佳。因此，此帖是否是懷素的古墓本尚待進一步研究。

明　張弼　《蝶戀花詞》　軸　紙本　59.4×148公分　北京故宮博物院藏

張弼（1425—1487）字汝弼，晚號東海翁，華亭人。師法張旭、懷素，狂草醉墨流入人間，世以爲張顚醉素復出。觀張弼草書有暴風驟雨，風馳電掣之感，是明代狂草的先行者。

明　擔當　《如讀陶詩》　冊頁　紙本　高士百擔齋藏

擔當（1593—？）俗姓唐，名泰，字大來，雲南晉寧縣人。明崇禎十五年（1642）出家，法名通荷，號擔當，是明末清初被人遺忘的草書家。其書追蹤懷素，法古而不襲蹟，卑今而不吊詭，融會詩學禪理。

宋 黃庭堅 《李白憶舊游詩》局部 卷 紙本 61.7×403.3公分 日本藤井有鄰館藏

山谷草書得力於懷素而有較大發展，用筆加入了顏筆，突現遲澀感，注重結字變形，章法上改變每行重心線垂直對齊的傳統處理方式，力求各字重心線左右移動，字與字雖較少連筆，但行氣生動，風格獨立。山谷草書是張旭懷素之後又一高峰。

懷素《苦筍帖》

卷 絹本 25.1×12公分
上海博物館藏

懷素《苦筍帖》，二行，共十四字。此帖表現了懷素特別嗜好苦筍及品茗，品嘗後逕直寫信再次索取。徐邦達先生認為《苦筍帖》是懷素唯一的傳世眞蹟。帖前有清高宗弘曆的題簽和「醉僧逸翰」引首，帖後有宋·米友仁、聶子述、明·項元汴、清·李佐賢等題跋。此帖在北宋就曾被收入內府，乾隆之後又爲恭親王、溥儒、周湘雲等收藏。惟卷中諸古印，俱出妄人僞鈐。帖精不在字多，啓功先生詩贊：「筍茗俱佳可逕來，明珠十四邁瓊瑰」。

此帖素來被評爲懷素傳世墨蹟第一。筆筆相連，絲絲相扣，筆不離發。帖僅兩行，眞有線條堅挺，當屬中年佳作。帖僅兩行，眞有惜墨如金之感，章法佈局極巧妙，兩行用筆皆上輕下重，上字雖敬側飄逸，但下字厚重堅定，猶如從香爐中冒出兩行輕煙，通篇仍不失重心穩定。從現存的懷素墨蹟來分析，

表現了懷素特別嗜好苦筍及品茗，品嘗後逕

唯獨此帖具有「醉意」，東倒西歪，搖搖擺擺，品茗豈會眞醉，乃是「不醉之醉」，故《苦筍帖》當屬「醉素」第一佳作。

此帖極易使人聯想起王獻之的《鴨頭丸帖》，兩帖雖用筆、結體多有不同，神情氣質有「不似之似」，堪稱書法史上草書小品雙璧。其實懷素對王獻之書法心儀已久，師法最多。

唐代隨著王羲之的書聖地位的確立，對王家父子書法的評定已無爭議。也許是受到顏眞卿書法變革思想的啓蒙，懷素對千古書聖王羲之提出了質疑，在《右軍帖》中曾流露出對右軍書法的不滿，文曰：「右軍云『吾眞書過鍾，而草故不減張。』僕以爲眞不如鍾，草不及張。所以爲世之所重以其能。懷素書之不足以爲道，其言當不虛。」而且此帖純用獻之筆法，是懷素對王家父子書法品評的無言註腳。

右圖：清 宋曹 《臨張芝、王羲之四帖》局部 卷
紙本 20×245公分 常州市博物館藏
宋曹（1620─1710）字彬臣，江蘇鹽城人，著有《書法約言》。此帖雖屬臨本，實爲自運。其書主張「若一味仿摹古人，又覺刻畫太甚，必須脫去摹擬蹊徑，自出機軸。」

上圖：晉 王獻之 《鴨頭丸帖》 卷 絹本
26.1×26.9公分 上海博物館藏
此帖被譽爲「大令第一眞蹟」。書法清超絕塵、蕭散簡遠、有興到筆隨之感。千古不傳之筆法、墨法盡寫於此。觀之使明獻之「故當勝」之語誠非虛論，頓生「時人那得知」之歎。

上圖：懷素 《右軍帖》 992年 潘祖純本

每頁23.7×12.8公分 上海博物館藏

此帖筆法效仿王獻之，文辭貶低王羲之，認爲右軍書「眞不如鍾，草不及張」，側面反映了懷素的二王書法觀，同時再現了晚唐書法變革時期藝術批評的自由氛圍，足資參考。

孫過庭《書譜》（局部）
26×21.5公分　書畫（局部）　台北故宮博物院藏

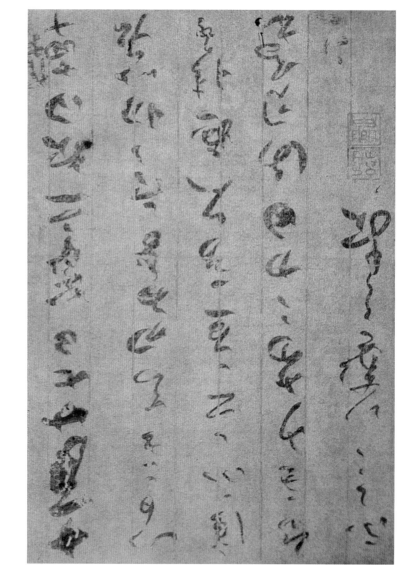

孫過庭　《書譜》（草）　局部　紙本　28.6×40.5公分

唐 孫過庭 《書譜》局部 687年 卷 紙本
26.5×900.8公分 台北故宮博物院藏

此帖集我國古代書論名作與法書巨蹟雙重身份，被後世奉為主臬。譽評有「唐草得二王法無出其右」，貶詞有「千紙一類，一字萬同」。與二王書比較，用筆欠精到，行氣欠貫暢，字字單列，猶如集字本。孫過庭「文勝書」已是不爭的事實。

唐人 《月儀帖》 黃麻紙本 每頁13.4×23公分
台北故宮博物院藏

又名《十二月友朋相聞書》，現殘缺正月、二月、五月部分。無款，明初解縉跋中指為唐人書。此帖書瀟灑流麗，妍美動人，筆勢圓勁，深入晉賢之室，代表了當時草書水準。美中不足的是書者可能師法刻帖，有棗木氣，雖深得右軍字形、章法，但墨法卻無從領略。

釋文：為其山不高，地亦無靈。為其泉不深，水亦不清。為其書不精，亦無令名。後來足可深戒。藏真自風廢，近來已四歲。近蒙薄減，今亦為其顛逸，全勝往年所。顛形詭異，不知從何而來，常自不知耳。昨奉二謝書問，知山中事有也。

懷素《聖母帖》

793年 拓本 每頁29.5×13.1公分
北京故宮博物院藏

草書五十三行。書於唐貞元九年（793）。宋元祐三年（1088）刻於西安慈恩寺大雁塔內，眞蹟不存。大雁塔是唐高宗李治爲其母追薦冥福而創建，唐代社會風習，進士者必登雁塔，題名於塔內。雁塔題名原爲唐人所書墨蹟，到宋宣和二年（1120）柳城將塔內題名分十卷摹刻於《聖母帖》後半空石上。今前半《聖母》帖石尚存於西安碑林，後半雁塔題名已佚，現僅存宋拓孤本題名兩卷，藏於中國社會科學院考古研究所。

東陵聖母，海陵人，師事劉綱。東晉康帝時得道登仙，爲江淮一帶降福祛災。晉至隋，聖母道觀眾多，隋煬帝時道侶遭禁，宮館被廢。貞元九年，淮南節度觀察使杜佑等人爲民造福重修宮館，並由杜佑的姪子撰文，懷素書寫。懷素時年五十七歲，老僧心境漸趨平淡，又鑒於所抄內容涉及道教的帖子，故那種「忽然絕叫三五聲，滿壁縱橫千萬行」的氣勢，已經被一種平和、凝重之氣取代，「一行數字大如斗」的浪漫與誇張亦爲相對整齊的章法所替代。但還是加倍注重墨色的枯潤變化，用以體現書寫的時間順序、節奏韻律，潤筆取韻，枯筆取氣。並講究墨色入紙、見筆，筆畫翻折、提頓、踢挑、扭挫處一一交代清楚，所幸西安碑林刻本出於鐵筆高手，摹刻絕佳，筆勢、墨法均能再現。

有人質疑懷素作爲唐代僧人，理應受佛教教規的約束，不該書寫宣揚道教的文字內容。也有人還將懷素經常自稱「貧道」，誤認爲懷素與道教有關。其實在唐代自稱「道」

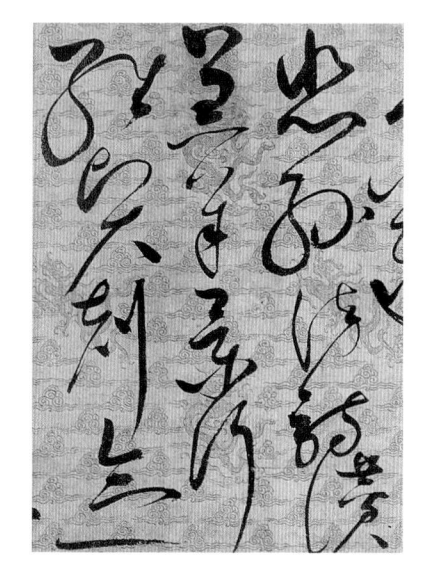

宋徽宗《草書千字文》局部 1122年 卷 描金雲龍麻紙箋本 29.5×1172公分 遼寧省博物館藏

此卷通篇一氣呵成，點畫富性情，靈動又活潑，有「出水當風」姿態；筆法精工，草法圓熟，章法典雅。線條粗細、字形大小變換有致。是將「二王草法」與「顚張醉素」巧妙地糅合的典範。

西安大雁塔（蕭耀華攝影）

西安慈恩寺之大雁塔建於唐高宗永徽三年（652），是高宗李治爲其母追薦冥福而建的，原塔高五層；武則天時又增建爲七層，後玄奘法師從西方取經回來，曾在此譯經，是當時長安著名的佛寺。又由於大雁塔高，可盡覽長安城風光。該塔歷千餘年不毀，至今仍是西安著名的觀光景點之一。（洪）

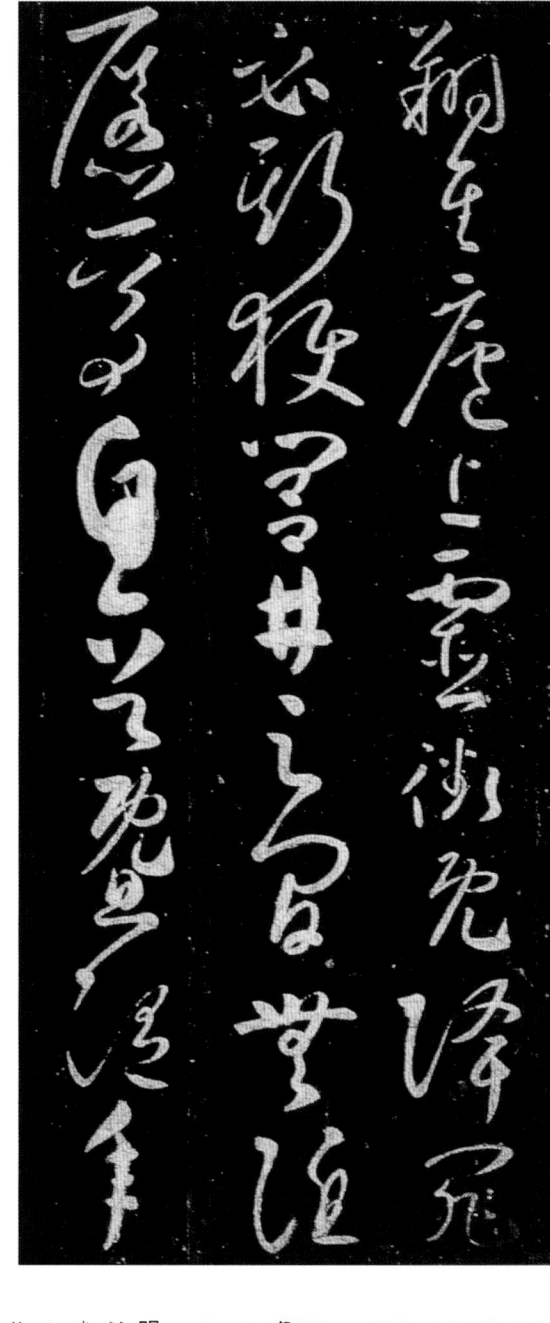

者，往往是佛教徒，敦煌寫經中常有此例。唐末儒道釋常常互相吸收對其有益的成分來發展自己教派，因此懷素寫道教帖子也就不足為怪。

明《寶賢堂帖》還被收入宋《淳熙秘閣帖》、清《綠天庵帖》等，對後世草書發展影響極為深遠。

《聖母帖》

王鐸（1592—1652）草書直接山谷，上接懷素，溯源獻之，傳統功底深厚，是草書藝術的集大成者。點畫厚重，線條蒼勁，墨法大膽，體勢雄強，氣勢非凡。

明　李東陽《草書李白詩》局部　卷　紙本
27.5×402公分

李東陽（1447—1516）字賓之，號西崖，湖南茶陵人，官至華蓋殿大學士。善詩文，為「茶陵詩派」領袖。書法尤擅篆、草，筆力矯健。此卷行筆中鋒，流轉飛揚、張馳有度，饒具韻律，深受懷素影響。

懷素《藏眞帖律公帖》

1093年 宋拓本 每頁27.8×17.8公分
北京故宮博物院藏

眞蹟久佚，僅存西安碑林刻石。此石爲宋元祐八年（1093）安宜之摹勒，安敏鐫刻。石分五截刻，上二截刻《藏眞帖》、《律公帖》，下三截刻宋周越、游師雄等人題跋及《李白贈懷素草書歌》。

仔細琢磨《藏眞帖》內容，能發現懷素與顏眞卿（懷素老師鄔彤的同學）交往的特殊心情。此帖記述了大曆七年（772）懷素持錫回鄉，途徑東都（河南洛陽），適逢顏眞卿時客居洛陽，趨謁拜訪，請教書藝之事。帖中隱約透露了懷素向顏眞卿學書的心理活動，用「洛下偶逢」而非「專程拜謁」，「所恨不與張顛長史相識」指明懷素最想見的是張旭而非顏眞卿；「自云頗傳長史筆法」用「自云」而非「素云」，表明懷素對顏眞卿書法的不以爲然；結語用「聞斯若有所得」，所得幾何則不得而知。

《藏眞帖》通常給人的第一印象是第四行的「顏尚書」三字用筆極重，字形極大，猶如觀看唐代人物畫一般，主人翁放大，仕女縮小，有眾星環抱之狀。其次，前三行因敘述平生憾事，感情低調，故字形較小，筆速緩慢，可稱行書，後三行可聞張旭筆法，心情激動，故字形碩大，筆勢飛動，第五行「長史筆法」四字尤爲喜形於色。所以此帖在抒情性上可與張旭《肚痛帖》媲美。

《藏眞帖》、《律公帖》兩帖用筆方圓並用。圓筆轉法，用筆著紙鋒面始終不變，係出於篆法，故古也。方筆折法，用筆著紙鋒面不斷變換，或陰，或陽，或側，《易經》云：「一陰一陽之謂道」，故高也。此二帖歷來被視爲可信傳本，影響深遠。同時，又是懷素眞僞書蹟的試金石，對照《四十二章經》，結果不辨自明。

懷素（傳）《四十二章經》
778年 紙本，局部
30.5×360公分

此冊係後人僞託懷素之作，指爲大曆十三年（778）懷素遷移京兆後在雁蕩精舍的寫經作品。晉唐以來寫經以楷書、行書居多，草書甚少。用狂草寫經的始作俑者，當屬此部《四十二章經》。此卷有《清蓮出水，花開爛漫》之感，惜爲「煙霧繚繞」所障。

唐 柳公權（傳）《蒙詔帖》
卷·紙本 26.8×57.4公分
北京故宮博物院藏

傳爲柳公權唯一草書巨蹟，筆者以爲似黃庭堅作。此帖氣勢通邁，用筆雄豪，形似山谷，神似藏眞。既可從黃庭堅筆下隱約窺見一絲柳公權草法，又可探源至懷素。

明　文徵明《草書自書詩帖》局部　1529年　卷　紙本　33×400公分

文徵明（1470－1559）字徵仲，號衡山，蘇州人。善書畫，與沈周、唐寅、仇英合稱明四家。此卷禿鋒用筆，走筆如刷，時出飛白，不計分岔，形成挺秀俊發的自家面目。行書初學二王，後學黃庭堅，草書宗懷素，有

明　張駿《遣子畢姻札》　軸　紙本　153.4×62.7公分
北京故宮博物院藏

張駿（生卒年不詳）字天駿，號南山，華亭人。與張弼齊名，時稱「二張」。草書師法懷素，有「驚蛇走虺」之狀。善粗細、大小、穿插、呼應等佈局處理，但於停駐處、澀進處則乏手段。

釋文：懷素字藏真，生於零陵。晚游中州所恨不與張顛長史相識，近於洛下偶逢顏尚書真卿，自云顏傳長史筆法，聞斯若有所得也。

律公帖

藏真帖

懷素《大字狂草千字文》現得見者有
「綠天庵本」、「西安本」及「群玉堂本」三
種。「綠天庵本」刻於長沙綠天庵，末有
「大曆四年（769）六月既望」題款，後有米
芾宋宣和五年（1123）二月重刻跋，此刻不
精，全失懷素草書意趣，或疑爲出於後人臨
仿。「西安本」係西安知府余子俊於明成化
六年（1470）摹刻於西安碑林，後刻有余子
俊題跋，並附刻有宋克章草前出塞九首。
「群玉堂本千字文」出自宋韓侂冑選輯、向若

水摹勒的《群玉堂帖》卷四。《群玉堂帖》
原名《閱古樓帖》，宋開禧年間（1205—1207）
韓氏死罪籍沒，此帖原石入內府，宋嘉定三
年（1210）改名爲《群玉堂帖》，全帖十卷，
摹刻極精。明清時已無全本，世間僅存殘本
散頁。此卷四懷素《大草千字文》原爲陳仁
濤收藏，今爲美國安思遠所藏。

韓侂冑雖權奸而頗有鑒目，故「群玉堂
本千字文」較之於「綠天庵本」、「西安本」
則更爲可信。此帖可貴處在於能小中見大，
觀之不似書於紙上，而似書題於壁間，氣勢
尤爲宏大壯觀。題壁書在中晚唐極爲盛行，
可惜無法流傳，這就是張旭懷素傳世書作極
稀的主要原因。題壁書寫更有利於腕活，腕
活勢生，氣象自然恢弘。此帖中我們可以隱
約領略到唐人題壁書的藝術效果：忽如天上
懸河傾瀉而下，忽如群猿攀岩呼嘯而過。不
見文字，但見胸中意象奔脫筆端，此時技法
手段已渾然不知，岔鋒破毫平添率真，枯筆
焦墨熠熠生輝，無一筆有凝滯，無一筆是安
排，純任自然，醉素情懷盡瀉筆下。狂草的
自由浪漫在素師此帖中被闡述得淋漓盡致。
明賢徐渭、祝允明等人狂草均脫胎於此。

明　徐渭　《草書
七律詩》 局部　軸
紙本　209.2×
64.4　公分北京故
宮博物院院藏
徐渭，善畫寫意花
卉。此軸書法縱橫
恣肆，詭異奇偉，
滿紙龍蛇。欹中取
正，字字分明，可
謂藝高人膽大。

現代　陳其寬《橄欖球》 1952年　軸　紙本　水墨
186×30公分　畫家自藏
陳其寬先生是國際著名的建築家，也是著名的畫家，
從小勤習書法，造詣深厚；其繪畫亦得益於書法的基
礎。中國的書畫本同源，這幅《橄欖球》以連綿不斷
的書法線條、濃淡的墨色、疏密的空間結構等，造成
球賽的律動感，趣味十足；根據陳其寬先生自己的說
法，其靈感來自於懷素的草書。（洪）

明　祝允明　《草書自書詩》 局部　1520年　卷　紙本
30.7×794公分　北京故宮博物院藏
祝允明（1460—1526）字希哲，號枝山，蘇州人。詩
文書法俱佳，與徐禎卿、唐寅、文徵明並稱「吳中四
才子」。祝允明晚年喜作草書，參用懷素、山谷草
法，以風骨爛漫，縱橫恣肆著稱。

28

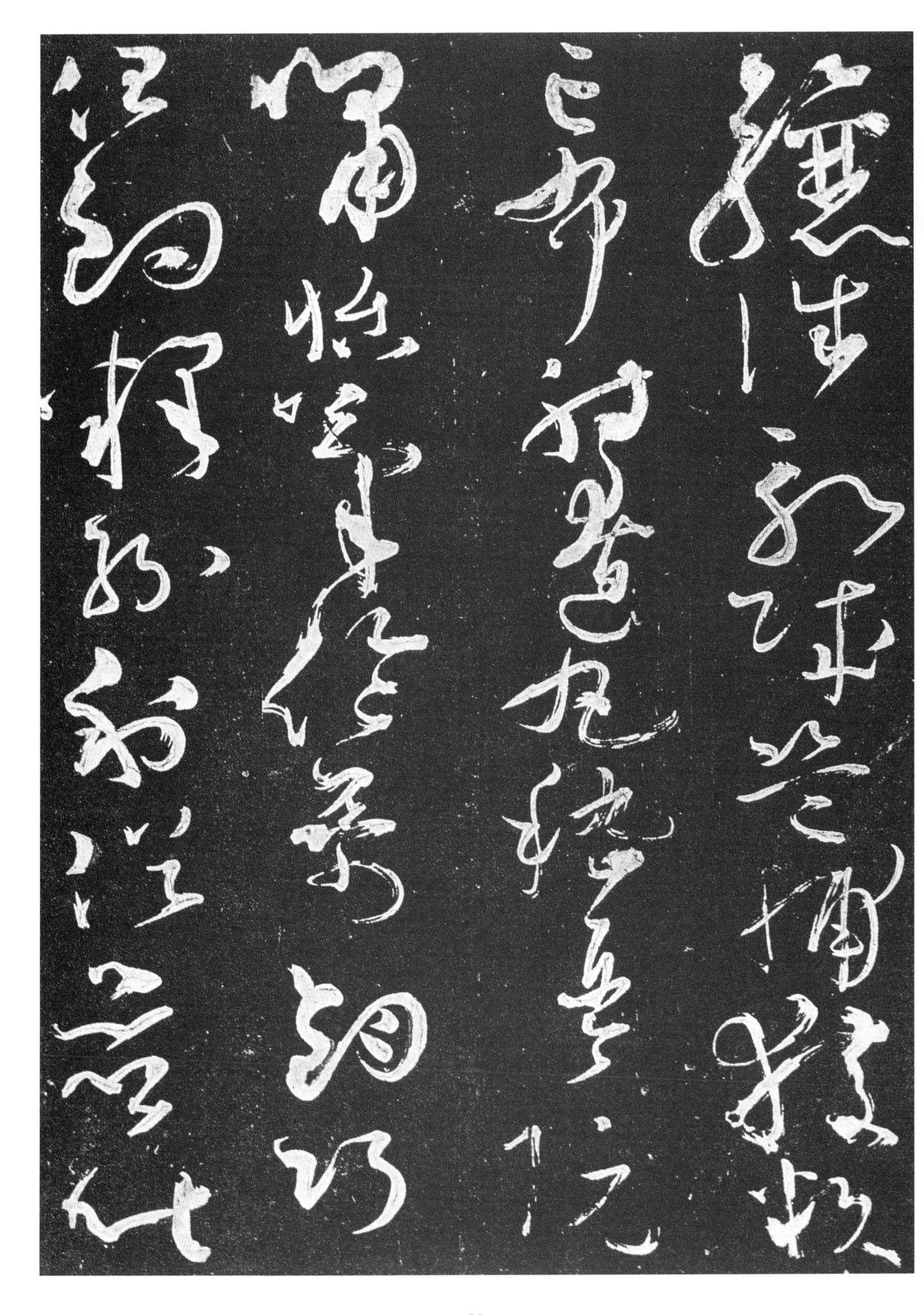

顛張狂素 馳毫驟墨——張旭 懷素書法評價

中國書法總體審美傾向的哲學基礎歸根於孔孟「中庸」之道。其中「二王書法」似乎是一條看不見但處處感覺得到的中國書法美學發展的「中軸線」。保守派拘泥於此線不敢逾越，名曰「守常」；創新派沿此線的上下兩端間（可稱爲藝術的寬容度）作乖離、變。天分愈高者愈遠離「中軸線」，名曰「求變」。兩端線所構成的空間不寬亦不窄，任由心去感知，書道要求在此有限的寬容中去追求藝術的無限。張旭懷素的書法價值就在於最大限度地拓展了草書的藝術想像空間，掙脫了二王草書的傳統束縛，「不規規然繩尺」，創造了輕鬆活潑、恣肆放達的線條，往往在「背戾無理處而有至理，僻怪險絕處而有至情」，爲狂草開宗立派。

張旭、懷素頻繁使用連筆書，並運用字形大小、參差、變形手法，誇張結體的跌宕欹斜，突破了章草和二王今草固有的均勻齊格式，使書法線條能夠盡情馳騁，產生眩目奪神的動態效果。大膽使用疾筆馳毫手法，融入狂態醉意，產生了「忽然絕叫三五聲，滿壁縱橫千萬字。馳毫驟墨列奔駟，滿座失聲看不及」的藝術魅力，第一次將書法拓展爲一種高雅的表演藝術。

同時將書法實踐提升到「外師造化、中得心源」的哲學高度，從單一的師法傳統轉入師法自然，挖掘自身潛能，心手相師。孤蓬、驚沙、夏雲、屋漏、壁裂、江聲無一不是良師。引入象形，將抽象的線條神化爲具象的美景，如屈鐵、如枯藤、如古松、如龍蛇。使人得到一種如觀繪畫一樣的美的享受，產生了「伏如虎臥、起如龍跳、頓如山跱，挫如泉流」的藝術聯想；造成了「怪石奔秋潤，寒藤掛古松，若教臨水照，字字恐成龍」的視覺想像；有音樂的旋律，詩歌的激情，繪畫的情趣，舞蹈的韻律。令人目不暇接，美不勝收。最主要的是徹底引發了傳統技法、審美、品評等書學觀念的「大雪崩」，全面帶動了筆法、結體、佈局等一系列表現手法的變革，找到了浪漫與現實最佳的結合點。

對中國傳統書法認知、繼承的態度應該是遵守但不是固守，創變一直是中國書法發展的主要動力。書法創變大凡有兩個途徑：用筆與結體。結體求變易，用筆變化難，古有「用筆千古不易」之說，用筆猶如祖宗家法是萬萬動不得的，但是只變結體，不變用筆，是一條腿走路，是改良，不是改革。用筆變化可能就是孫過庭所指的「險絕」。張旭、懷素在用筆上突破二王「順鋒行筆」（承襲隸法，多用指法），採用「裹鋒行筆」（融入篆法，純用腕法，八面出鋒），順應了毛筆自然習性。「草以使轉爲形質」，但歷代草書在線條處理上往往「重形輕質」，使轉有餘，質感不足。線條質感的表現主要是通過用筆的澀進、用墨的枯潤來完成，使線條達到不光而毛的效果。張旭、懷素草書的出現強化了線條質感的表現，將「澀」區分爲「遲澀」、「疾澀」，並將「遲澀」、「疾澀」結合，遲中有疾，疾中有遲。

墨色是行筆留下的軌跡，用筆的翻折、提頓、踢挑、扭挫通過墨色留駐在紙上，因而墨法即筆法、腕法的表現。張旭、懷素書法的用墨可稱之爲「運墨」，將用墨、用筆、筆勢合而爲一。它一般不講求墨色的濃淡變化，一幅作品中一般保持統一的深淡色調，或濃墨，或淡墨；而講究墨色的枯潤變化，墨潤急行，重勢輕法，墨枯澀行，重法輕勢，用以表現書寫的時間順序、節奏韻律，爲這一平面、靜止的草書創造了虛擬的「時空感」。

草書技法應得之「人工」而出之「天然」。技術性與藝術性往往是成反比的，技術性愈高，藝術性愈低，天趣逐罕喪盡。但是自晉唐以後中國書法對技術性的迷戀遠遠勝過對藝術性的追求。書法的創作其實就是處理「法」與「意」的關係，觀點不外以下三種：「以法生意說」、「法不妨意說」、「以意生法說」，這三種不同的觀點其實就是三種不同的境界。其中「以法生意說」、「法不妨意說」看似合理，其實不可行，法愈強，執愈深，縛愈牢，猶如孫悟空終跳不出如來佛手心。而且絕大部分書家承受不了博大的中國書法傳統積澱，以膜拜代替自救，最終「作繭自縛」，「死於法下」。「以意生法說」看似不可行，但卻不得不行，這樣才能別開生面，自出新意，不踐古人。張旭、懷素書學歷程實踐了「以意生法說」，既是對唐代楷法森嚴的逆反，亦是對書法藝術審美觀念的變革，傳播了「書無定法」、「法爲我用」的創新精神，將中國書法的發展方向從技術軌道扳回藝術軌道。

書法技法是學書者苦苦探索的目標，亦

是書家功力的體現，但當書家在追求書法藝術的「表情性」時（抒發作者思想情感），這時技法卻是最大的障礙。張旭、懷素為何「癲」？為何「醉」？非他也，忘法耳。不解這點，終身在寫字而非書法。

　任何理論均有其合理部分，同時亦有只適合於甲不適合於乙的情況，當然還存在著一些不合理成分。前輩不同的心得猶如「瞎子摸象」，有人摸到了「身體」，有人摸到了「腿」，要堅信即便偉大如王羲之亦只是摸到「象牙」而已。最蠢者就是摸到「身體」者為師，再去拜同樣摸到「身體」者為師，並將摸到「耳朵」者視為異己。張旭、懷素對中國傳統書法繼承的方式表明不在乎「善取」而在乎不是前人已經整理的理論——既定的理論，而是「反動的理論」（或稱之為「破壞」的理論），必要的破壞是創造的前提。當「反動的理論」衝破傳統的阻力贏得廣泛的支援，形成既定的理論時，就失去藝術表現的價值，成為後起懷疑、反思的對象。這應是我們今天繼承和評價張旭、懷素草書藝術所採用的清醒而科學的態度。

　中國書法發展史就是由復古主義與藝術表現主義交互作用的結果。唐代張旭懷素的出現將書法表現主義達到了空前的高度。復古主義依傍的是權威，藝術表現主義依靠的是思考。懷疑、反思的醞釀是藝術表現主義復起的前奏，流派、思潮的出現是藝術表現主義鼎盛的表徵，理論、權威的形成是藝術表現主義的終結。任何一種書法流派的形成之時便是其高峰之時，緊接著便是紛紜模仿、形成結廓、走向庸俗，面臨崩壞。其實，指導新生藝術觀念的實踐的理論，當然

閱讀延伸

中田勇次郎，《唐代の革新派の書》，《心花室集：中田勇次郎著作集》，東京：二玄社，1987，第三卷。

張旭、懷素和他的時代

年代	西元	生平與作品	歷史	藝術與文化
唐·高宗 上元二年	675	張旭生。	議使武后攝政。皇太子弘卒，帝。立雍王賢為太子。李邕生（—747）。	雕刻龍門奉先寺毘盧遮那像。（672—675）
睿宗 垂拱三年	687	張旭13歲。	破突厥於黃花堆。太后殺劉緯之。	孫過庭書《書譜序》。
玄宗 開元元年	713	張旭與賀知章、包融、張若虛以詩文並名天下，始稱為「吳中四士」。	太平公主謀逆賜死。十二月開元改元。突厥求婚。	杜甫2歲。顏真卿5歲。吳道子13歲。薛稷卒。高適10歲。徐浩11歲。明皇畫竹為墨竹之始。詔吳道子作金橋圖。
開元 十一年	723	張旭見公孫氏舞劍器，而得其神。	置	楊寧、楊昇、張萱為史館畫直。杜甫年二十，遊吳越。

帝王	年號	公元	懷素相關事蹟	時事	其他
玄宗	天寶元年	742	張旭書《嚴仁墓誌》。	安祿山為平盧節度使。改元天寶。李林甫口蜜腹劍。突厥勢衰。	王之渙卒（688—）徐浩為採訪圖畫使，購收天下名畫。
	天寶六年	747	懷素11歲在零陵書堂寺出家。	安祿山兼御史大夫。天下歲貢物賜李林甫。	李邕被殺，享年73歲。
	天寶十年	751	懷素種芭蕉林，名其居曰「綠天庵」。	安祿山兼河東節度使。楊國忠領劍南節度使。	孟郊生（—814）。周昉活躍於當世（749
肅宗	至德元年	756	張旭與李白相遇於溧陽。	安祿山稱帝，國號燕，改元聖武。唐玄宗奔蜀，縊死楊貴妃。肅宗李亨即皇帝位。	李白作《猛虎行》。史惟則為博訪圖書使。
	乾元二年	759	傳張旭二月八日書《千字文》。或即卒於是年，享年85。懷素與李白游。	正月史思明自稱燕王。十月李光弼大敗史思明於范陽。	李白作《與蔡明遠書》。王維卒（699—）。顏真卿作
	上元元年	760	懷素師從鄔彤。	江淮都統劉展反。	張懷瓘作《二王等書錄》。
代宗	寶應元年	762	懷素杖錫遠遊，遍訪名士，結交時賢、千謁名公。	賜郭子儀爵汾陽王。太上皇玄宗李隆基崩。肅宗李亨崩。太子李豫即位。	李白卒（701—）。
	大曆二年	767	懷素南走廣州，拜見徐浩。	郭子儀入朝，魚朝恩作章敬寺。	杜甫作《公孫大娘弟子舞劍器行》極頌張旭草書。
	大曆三年	768	懷素自廣州返回潭州，知遇於張謂。	李豫幸章敬寺度僧尼千人。李晟破吐蕃。	韓愈生（—824）。
	大曆四年	769	懷素應張謂之召，自潭州至長安，書名震動長安。	冊僕固懷恩女為崇徽公主，嫁回紇。	岑參卒（715—769）。沈傳師生（—827）。
	大曆七年	772	《懷素上人草書歌行序》。懷素書《藏真帖》。	回紇使者擾京師。	白居易生（—846）。劉禹錫生（—842）。
	大曆十一年	776	傳懷素寫《自敘帖》（即蜀本）。	汴宋軍叛亂，詔發諸道兵討伐。	柳宗元4歲（773—819）。
	大曆十三年	778	傳懷素在雁蕩精舍書《四十二章經》。	回紇寇太原，張光晟擊破之。吐蕃頻繁入擾。	柳公權生（778—865）。
德宗	興元元年	784	懷素48歲。	李希烈僭稱楚帝，殺顏真卿。	顏真卿遇害（709—）。
	貞元三年	787	陸羽作《懷素傳》。	南詔求歸唐。吐蕃劫盟。回紇求和親許之。	李德裕生。
	貞元九年	793	傳懷素在長安書寫《食魚帖》、《聖母帖》。	行初茶稅。陸贄論受賄。李晟卒。	裴休2歲（791—864）。
	貞元十五年	799	懷素在零陵書《小草千字文》。自此，事蹟不詳。	宣武軍亂殺留後陸長源，韓全諒平之。	李賀10歲（790—816）。